孫寶文 編

經典碑帖放大本

集字聖教序

上海人民美術出版社

大唐三藏聖教序

大唐三藏聖教序　太宗文皇帝製　弘福寺沙門懷仁集晉右將軍王羲之書

太宗文皇帝製

弘福寺沙門懷

仁集晉右將軍

王羲之書

蓋聞二儀有像顯覆載以含生四時無形潛寒暑以化物是以窺天鑒地庸愚皆識其端明陰洞陽

蓋聞二儀有像顯覆載以含生四時無形潛寒暑以化物是以窺天鑒地庸愚皆識其端明陰洞陽

賢哲罕窮其數然而天地苞乎陰陽而易識者以其有像也陰陽處乎天地而難窮者以其無形

賢哲罕窮其數然而天地苞乎陰陽而易識者以其有像也陰陽處乎天地而難窮者以其無形

也故知像顯可徵雖愚不惑形潛莫覩在智猶迷況乎佛道崇虛乘幽控寂弘濟萬品典御十方

也故知像顯可
徵雖愚不惑形
潛莫覩在智猶
迷況乎佛道崇
虛乘幽控寂弘
濟萬品典御十方

舉威靈而無上抑神力而無下大之則彌於宇宙細之則攝於豪釐無滅無生歷千劫而不古若

6

隱若顯運百福而長今妙道凝玄遵之莫知其際法流湛寂挹之莫測其源故知蠢蠢凡愚區區庸

隱若顯運百福而長今妙道凝玄遵之莫知其際法流湛寂挹之莫測其源故知蠢蠢凡愚區區庸

鄙投其旨趣能無疑或者哉然則大教之興基平西土騰漢庭而皎夢照東域而流慈昔者分

鄙投其旨趣能無

疑或者哉然則大

教之興其基乎西

騰漢庭而皎夢照

東城而流慈昔者分

儀越世金容掩色

及乎晦影歸真遷

之世民仰德而知遵

而成化當常

跡之時之

不鏡三千之光
麗象開圖空端四
八之相於是微言
廣被拯含類
三途遺訓遐
宣導羣生於十

乘乍沿時而隆替有玄奘法師者法門之領袖也幼懷貞敏早悟三空之心長契神情先苞四

忍之行松風水月未足比其清華仙露明珠詎能方其朗潤故以智通無累神測未形超六塵而

迥出隻千古而無對凝心內境悲正法之陵遲栖慮玄門慨深文之訛謬思欲分條析理廣彼前

聞截偽續真開茲後學是以翹心淨土法遊西域乘危遠邁杖策孤征積雪晨飛途間失地驚

砂夕起空外迷天萬里山川撥煙霞而進影百重寒暑躡霜雨而前蹤誠重勞輕求深願達周

砂夕起空外迷天
萬里山川撥煙霞
而進影百重寒暑
躡霜雨而前蹤誠
重勞輕求深願達周

遊西宇十有七年窮歷道邦詢求正教雙林八水味道湌風鹿菀鷲峯瞻奇仰異承至言於先

遊西宇十有七年窮歷道邦詢求正教雙林八水味道湌風鹿菀鷲峯瞻奇仰異承至言於先

聖受真教於上賢探賾妙門精窮奧業一乘五律之道馳驟於心田八藏三篋之文波濤於口海

爰自所歷之國總將三藏要文凡六百五十七部譯布中夏宣揚勝業引慈雲於西極注法雨於

因業墜善以緣昇昇墜之端惟人所託譬夫桂生高嶺雲露方得泫其花蓮出淥波飛塵不能污

其葉非蓮性自潔
桂質本貞良由所
附者高則微物不
能累所憑者淨則
濁類不能沾夫以

木無知猶資善而成善況乎人倫有識不緣慶而求慶方冀茲經流施將日月而無窮斯福

遐敷與乾坤而永大朕才謝珪璋言慙博達至於內典尤所未閑昨製序文深爲鄙拙唯恐穢翰

遐敷與
乾坤而
永大朕
才謝珪
璋言慙
博達至
於內典
尤所未
閑昨
製序
文深
爲鄙
拙唯
恐穢
翰

墨於金簡標瓦礫於珠林忽得來書諓承褒讚循躬省慮彌益厚顏善不足稱空勞致謝

墨
於
金
葡
檩
瓦
礫

珠
林
忽
得
來
書

諓
承
褒
讚
循
躬
省

彌
益
厚
顏
善
不

空
勞
致
謝

皇帝在春宮述三藏聖記夫顯揚正教非智無以廣其文崇闡微言非賢莫能定其旨蓋真

皇帝在春宮述三藏
聖記夫顯揚其
教非智無以廣其
文崇闡微言非賢
莫能定其旨蓋真

如聖教者諸法之玄宗衆經之軌躅也綜括宏遠奧旨遐深極空有之精微體生滅之機要詞茂道

曠尋之者不究其源文顯義幽履之者莫測其際故知聖慈所被業無善而不臻妙化所敷緣

曠尋之者不究其源文顯義幽履之者莫測其際故知聖慈所被業無善而不臻妙化所敷緣

無惡而不剪開法網之綱紀弘六度之正教拯羣有之塗炭啓三藏之秘扃是以名無翼而長飛道

名根而永於固道名

流慶歷遂古而鎮

常赴感應身經塵

劫而不朽晨鍾夕梵

者恒鷲峯慧

日法流轉雙輪於鹿菀排空寶蓋接翔雲而共飛莊野春林與天花而合彩伏惟皇帝陛下上玄資

皇帝陛下上玄資

與天花而合彩伏惟

雲而共飛莊野春林

菀排空寶蓋接翔

日法流摶雙輪於鹿

福垂拱而治八荒德被黔黎斂衽而朝萬國恩加朽骨石室歸貝葉之文澤及昆蟲金匱流梵說之

偈遂使阿耨
達水通神甸
之八川耆闍
崛山接嵩華
之翠嶺竊以
法性凝寂靡
歸心而不通
智地玄

奧感懇誠而遂顯豈謂重昏之夜燭慧炬之光火宅之朝降法雨之澤於是百川異流同會於

海萬區分義總成平實豈與湯武校其優劣堯舜比其聖德者哉玄奘法師者夙懷聰令立

海一乃迺分義揔後

年實豈與湯武

其優劣堯舜比其

聖德者哉玄奘法

師者夙懷聰聆令立

志夷簡神清韻亂之年體拔浮華之世凝情定室匿迹幽巖栖息三禪巡遊十地超六塵之境獨步

迦維會一乘之旨隨機化物以中華之無質尋印度之真文遠涉恒河終期滿字頻登雪嶺更獲

半珠問道往還十有七載備通釋典利物爲心以貞觀十九年二月六日奉勑於弘福寺翻譯

半珠問道法還半

有七載備通釋典

刹物爲心以貞觀十

九年二月六日奉

勑於弘福寺翻譯

聖教要文凡六百五十七部引大海之法流洗塵勞而不竭傳智燈之長焰皎幽闇而恒明自非

聖教要文凡六百五十七部引大海之法流洗塵勞而不竭傳智燈之長焰皎幽闇而恒明自非

久植勝緣何以顯揚斯旨所謂法相常住齊三光之明我皇福臻同二儀之固伏見御製衆經

久植勝緣何以顯揚斯旨所謂法相常住齊三光之明我皇福臻同二儀之固伏見御製衆經

論序照古騰今理舍金石之聲文抱風雲之潤治輒以輕塵足岳墜露添流略舉大綱以爲斯記

論序照古騰今理舍金石之聲文抱風雲之潤治輒以輕塵足岳墜露添流略舉大綱以爲斯記

治素無才學性不聰敏內典諸文殊未觀攬所作論序鄙拙尤繁忽見來書襃揚讚述撫躬自

治素無才學性不聰
敏內典諸文殊未觀
攬所作論序鄙拙尤
繁忽見來書襃揚讚
述撫躬自

省慙悚交并劳师等遠臻深以爲愧貞觀廿二年八月三日内出般若波羅蜜多心經

省輕悚交并劳师

尊遠臻深以爲愧

貞觀廿二年八月

三日内出

般若波羅蜜多心經

沙門玄奘奉詔譯 觀自在菩薩行深般若波羅蜜多時照見五蘊皆空度一切苦厄舍利子色

不異空空不異色色即是空空即是色受想行識亦復如是舍利子是諸法空相不生不滅不垢

不異空空不異色
色即是空空即
色受想行識即
如是舍利子是
空相不生不滅不垢
諸法

不淨不增不減是

故空中無色無受

想行識無眼

無身意色聲

香味觸法無眼耳

乃至無意識界無無明亦無無明盡乃至無老死亦無老死盡無苦集滅道無智亦無得以無所得

故菩提薩埵依般若波羅蜜多故心無罣礙無罣礙故無有恐怖遠離顛倒夢想究竟涅槃三世諸

佛依般若波羅蜜多故得阿耨多羅三藐三菩提故知般若波羅蜜多是大神咒是大明咒是無

佛依般若波羅蜜多故得阿耨多羅三藐三菩提故知般若波羅蜜多是大神咒是大明咒是無

揭諦般羅僧揭諦菩提莎婆呵般若多心經太子太傅尚書左僕射燕國公于志寧

庶子薛元超守中書侍郎兼右庶子李義府等奉勅潤色咸亨三年十二月八日京

咸亨三年十二月八日京

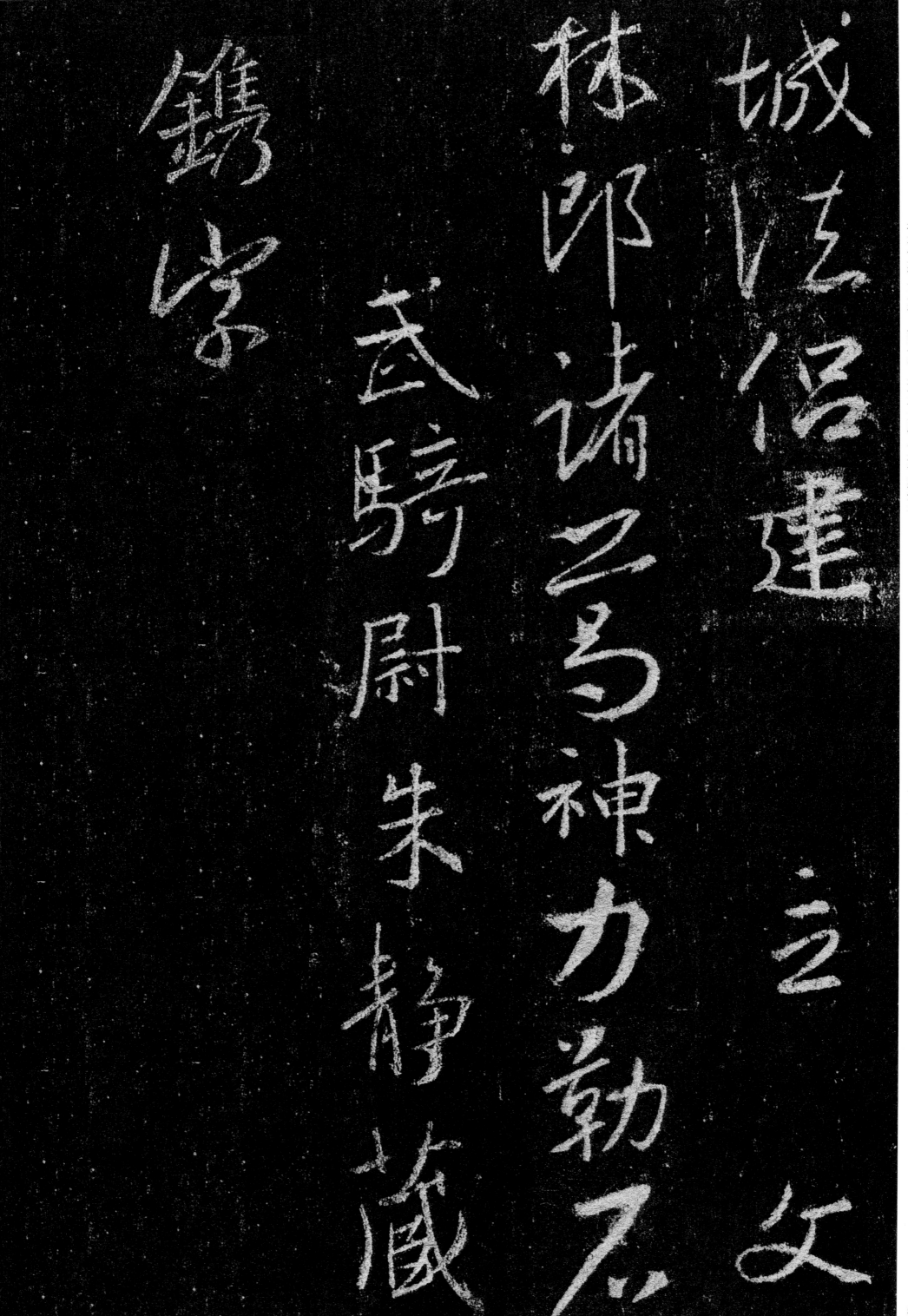

城法侶建立文林郎諸葛神力勒石武騎尉朱静藏鑴字